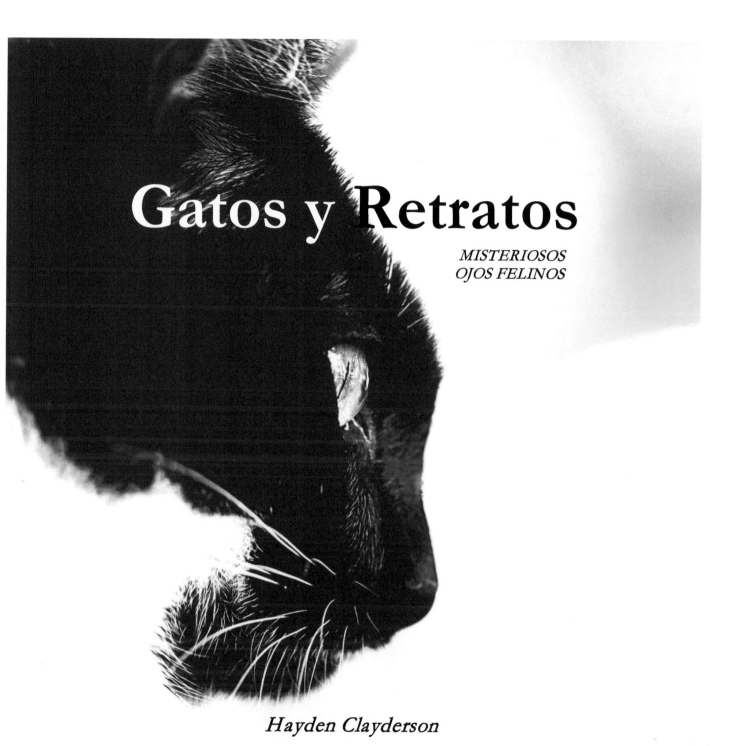

Gatos y Retratos

MISTERIOSOS
OJOS FELINOS

Hayden Clayderson

Dedicado a todos los fotógrafos del mundo

que tienen el mérito de hacer eternas todas

las maravillas de la naturaleza

PREFACIO

El gato.

Divinidad del antiguo Egipto.

Misteriosa y silenciosa. Independiente y refinado.

Con su mirada felina, encrucijada entre el Cielo y la Tierra.

Vive la realidad observándola desde fuera.

Puedes intentar descifrar su mirada, pero corres el riesgo de perderte en su profundidad y encontrarte en otra dimensión.

Hay una diferencia fundamental entre la mirada de un gato y la de un perro.

Cuando un perro nos mira, nos pregunta qué hacer.

El gato da una orden.

Gato somalí mirando hacia arriba

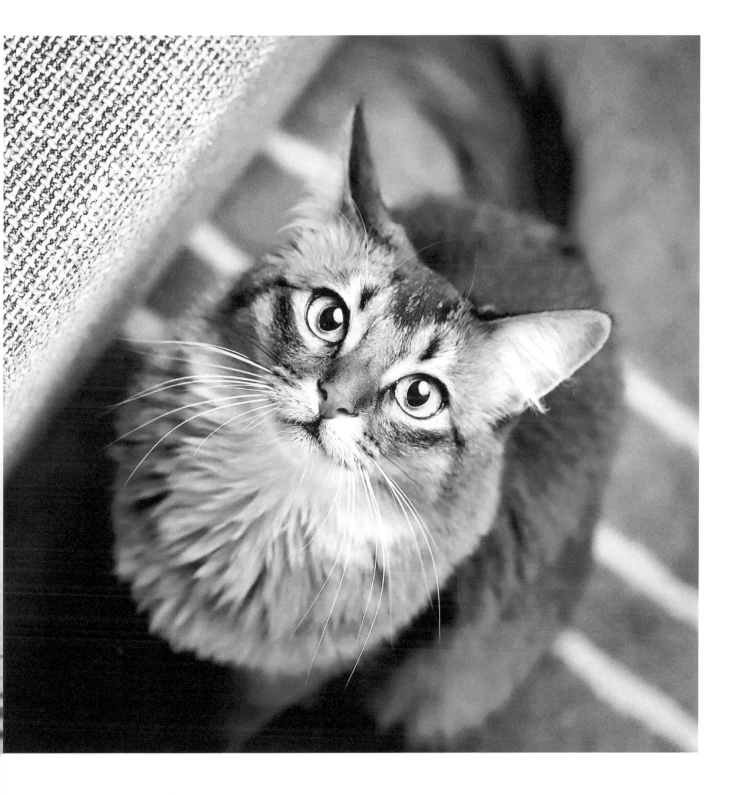

Gato noble tumbado en el alféizar de la ventana. Británico de pelo corto con pelaje gris azulado
@Michal Collection via Canva

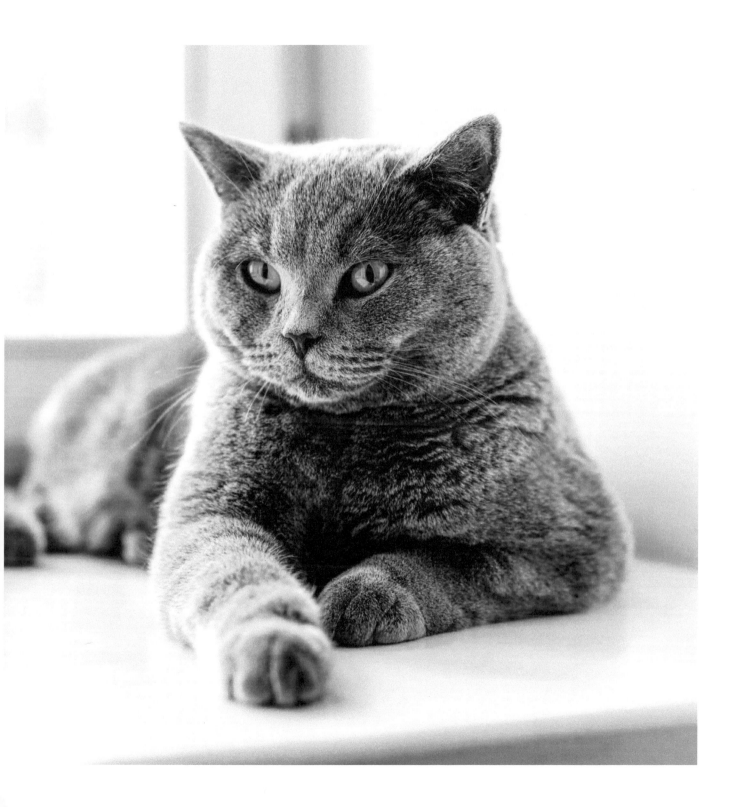

Dulce gatito sobre manta blanca
@Mariia Zotova da Getti Images Pro via Canva

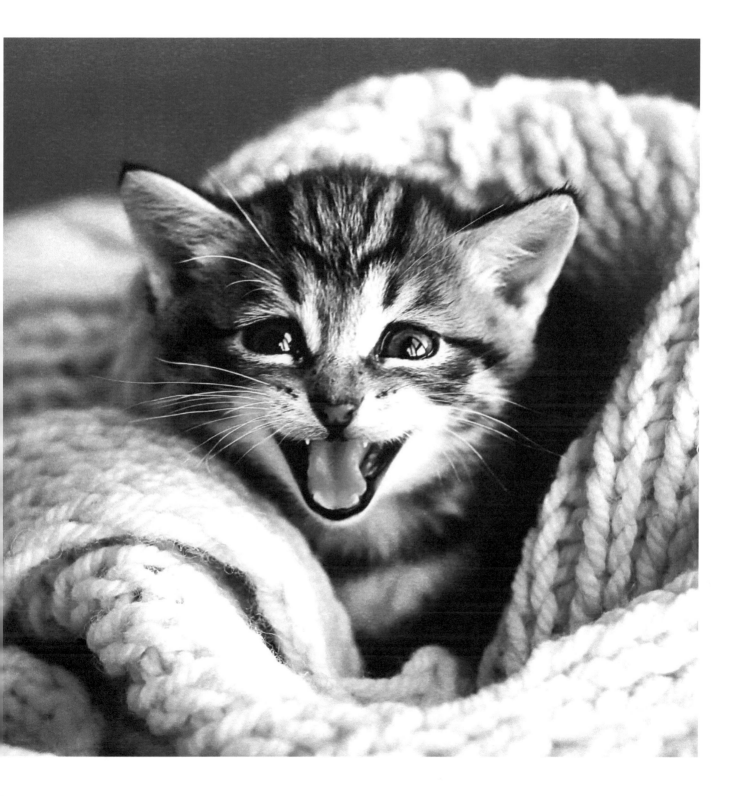

Curioso gato atigrado
@Rrrainbow da Getty Images Pro via Canva

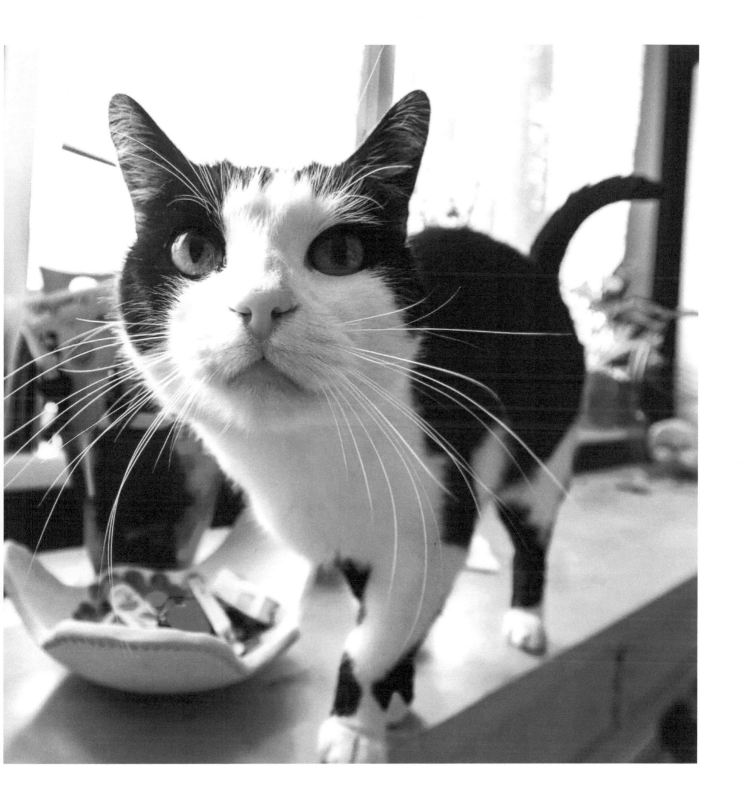

Gato pelirrojo sentado en el alféizar de la ventana
@Konstantin Aksenov da Getty Images via Canva

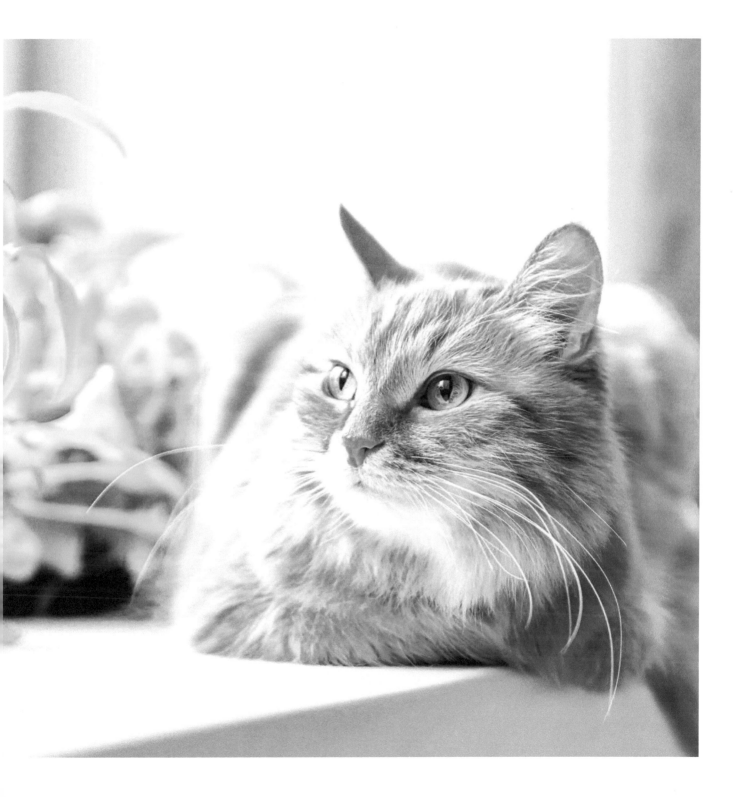

Retrato en primer plano de un gato Ragdol

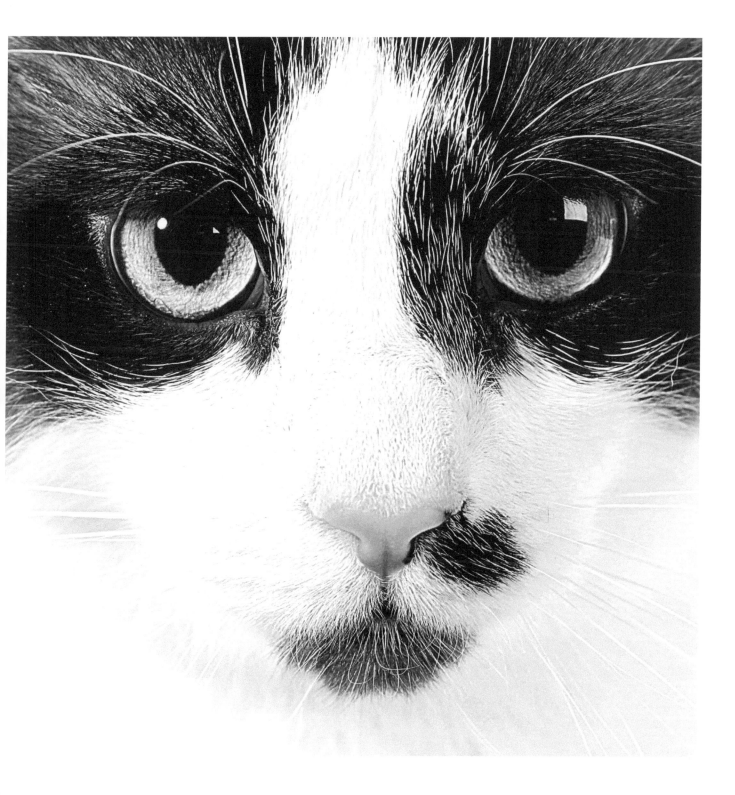

Dos lindos gatitos atigrados sentados uno al lado del otro
@Elles Rijsdijk via Canva

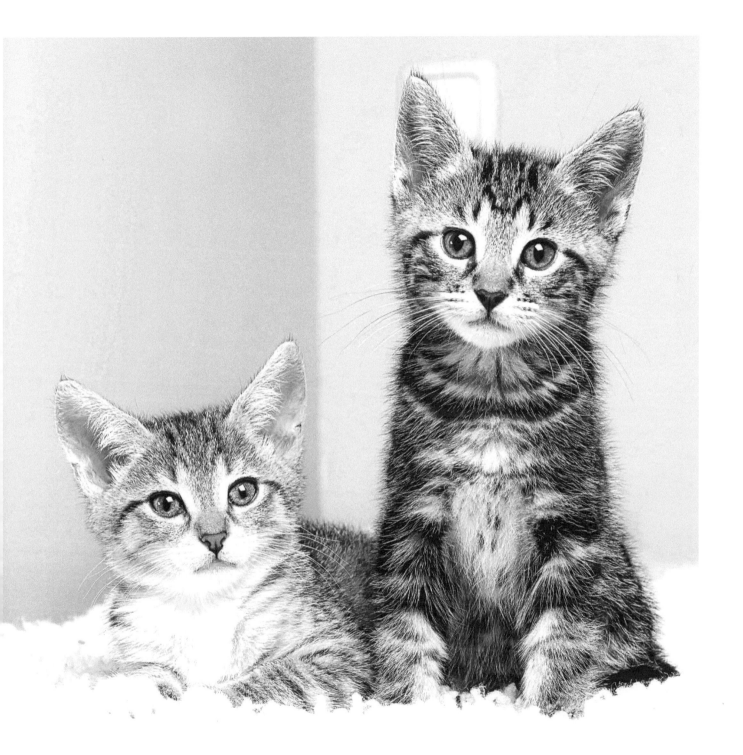

Gato doméstico jugando al aire libre

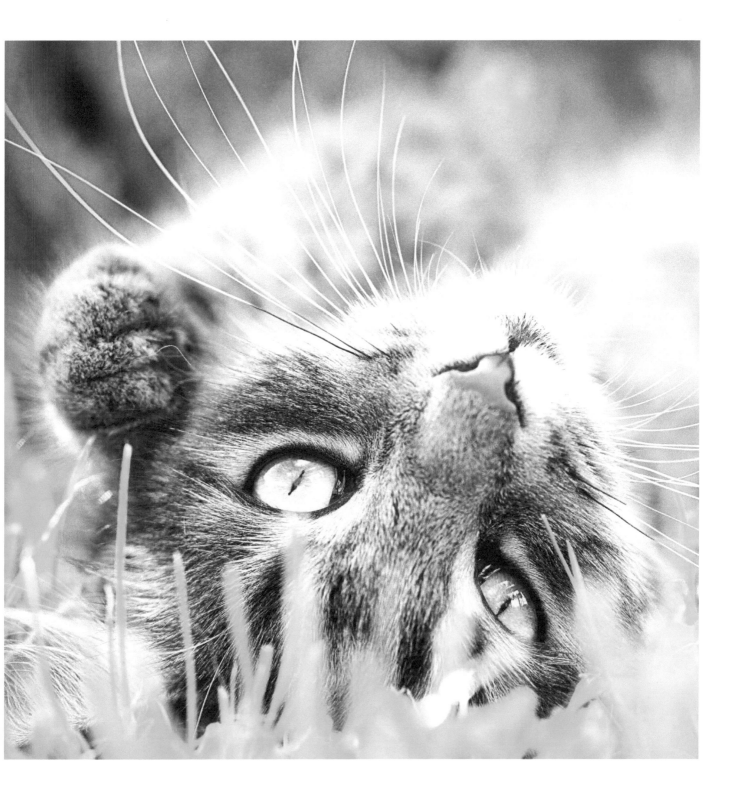

Dulce gatito siberiano

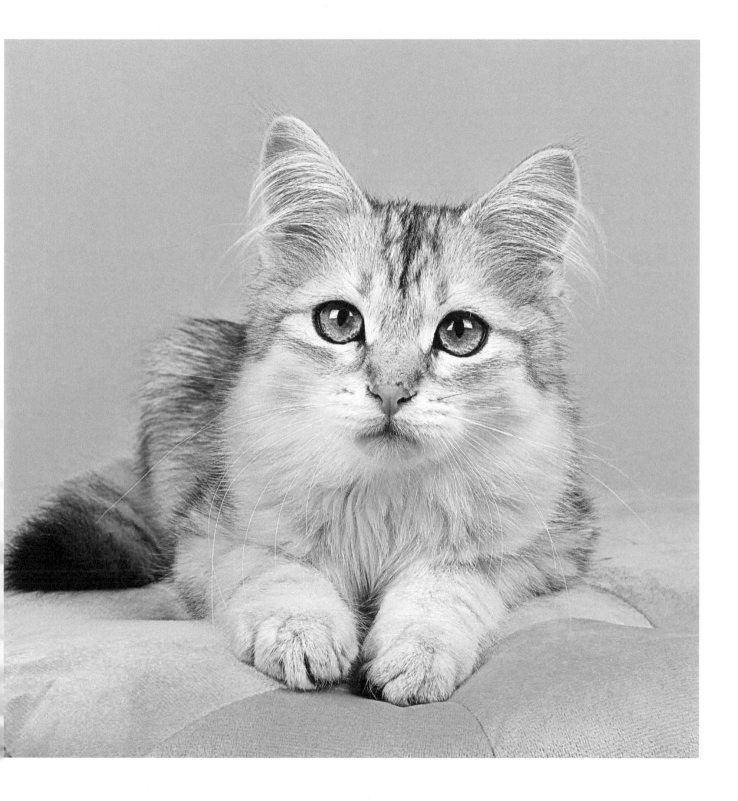

Gato persa sentado en una torre para gatos
@anurakpong da Getty Images Pro via Canva

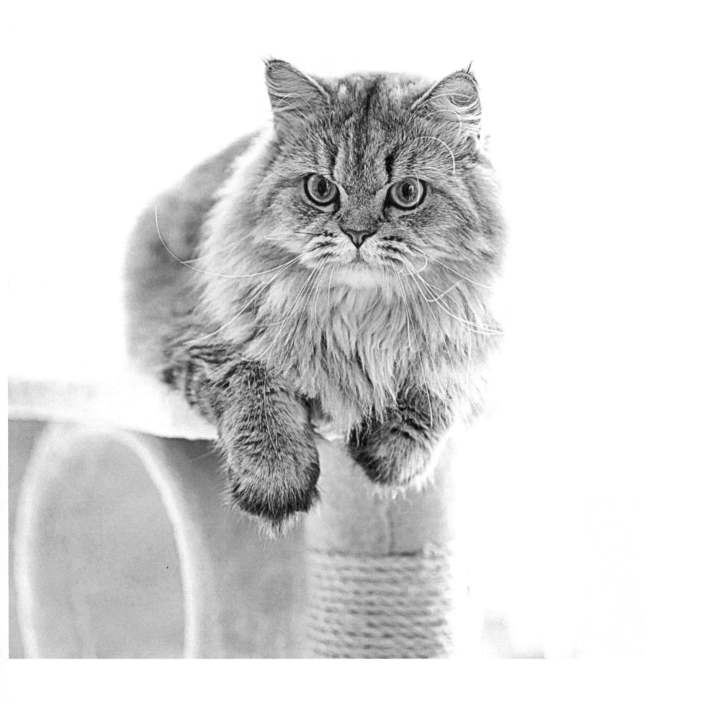

Gato doméstico de ojos azules

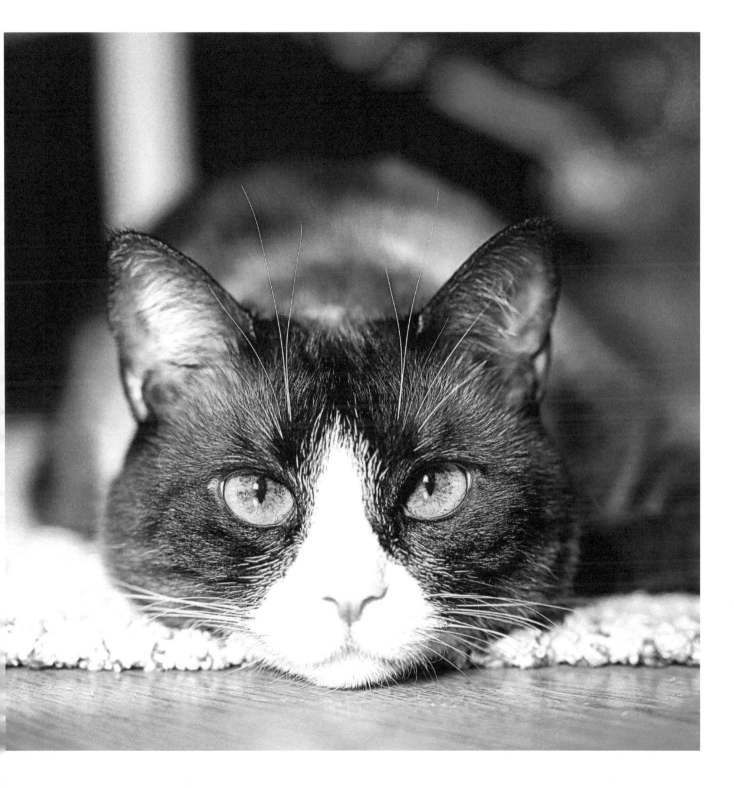

El bostezo de un hermoso gato doméstico

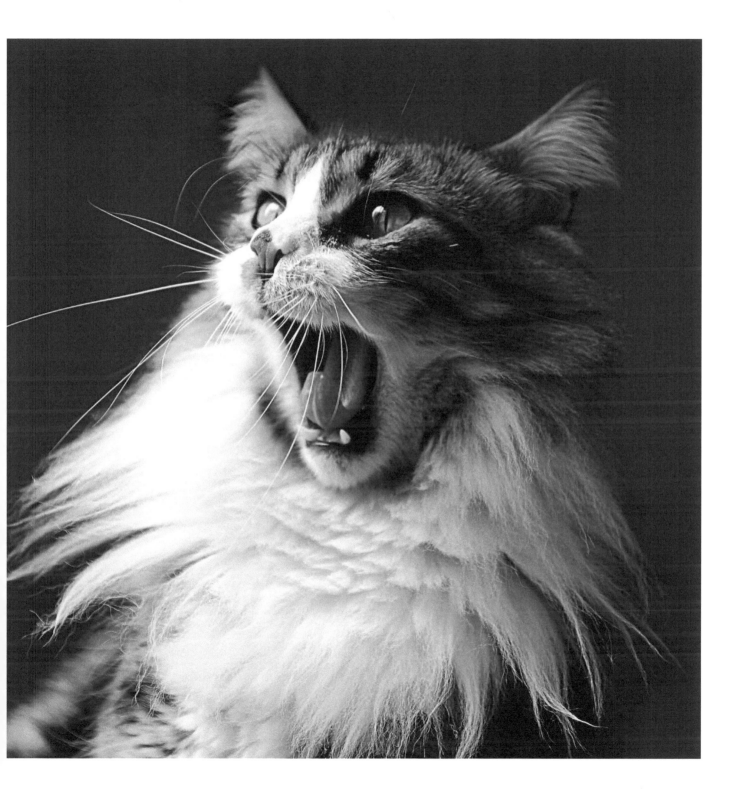

Retrato de un hermoso británico de pelo largo
@viewbug via Canva

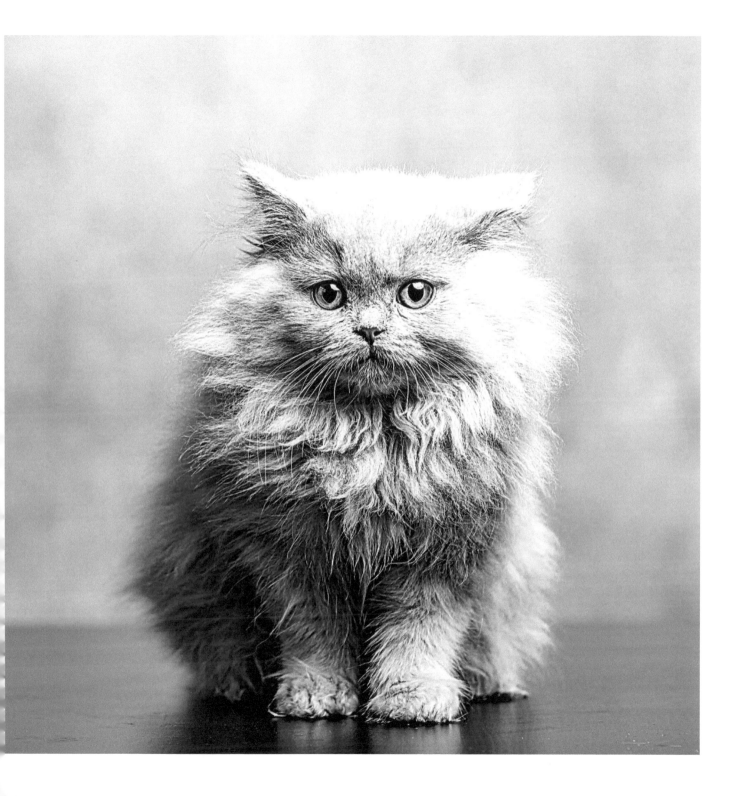

Gato de pelo rojo con ojos verdes

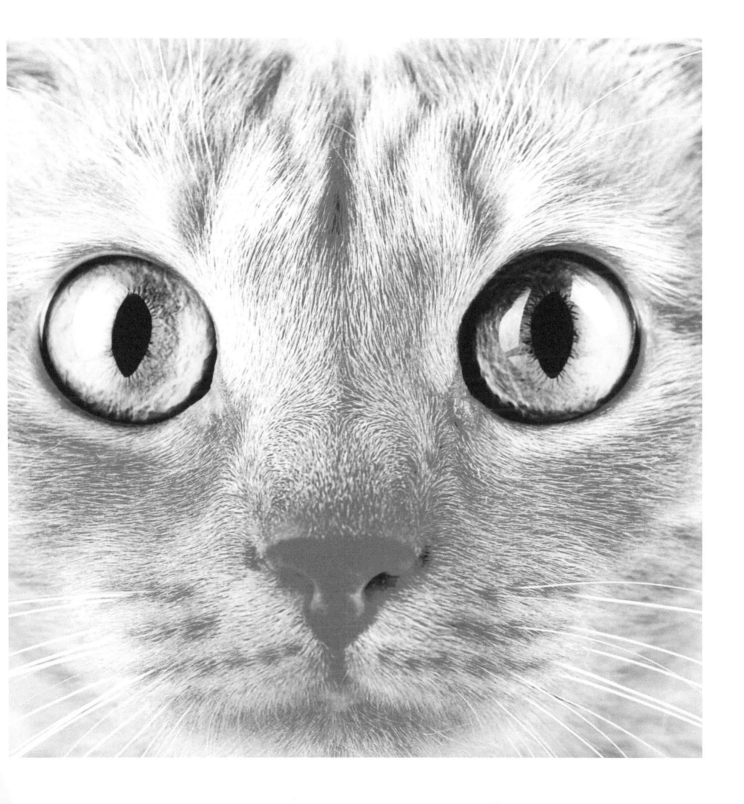

Hermoso gato de ojos azules
@Mackenzie Kilmer via Canva

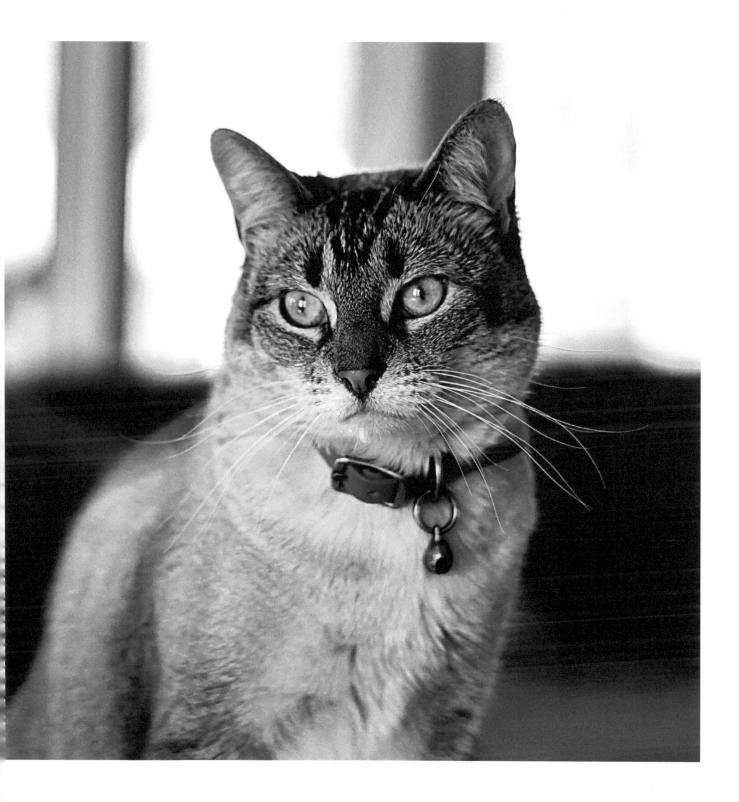

Gato blanco, negro y marrón con ojos verdes

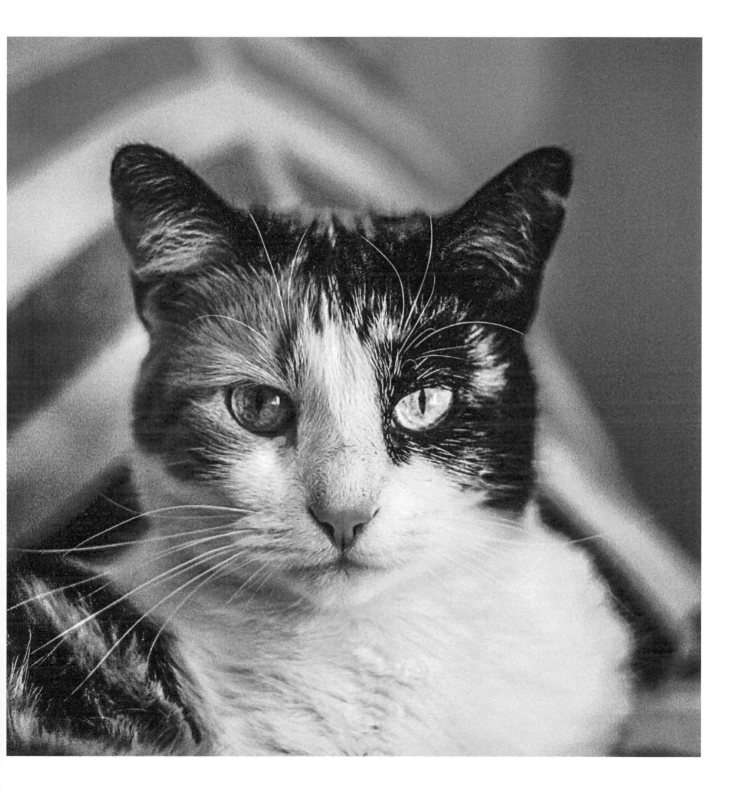

Gato joven intentando subir a la rama
@m.kucova via Canva

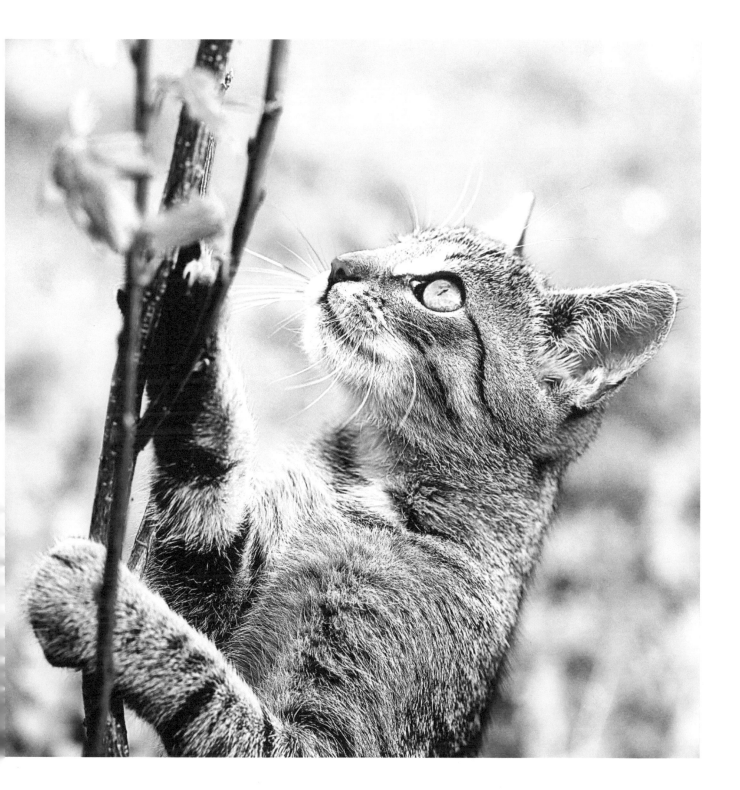

Gato nadando en la piscina
@marieclaudelemay di Getty Images Pro via Canva

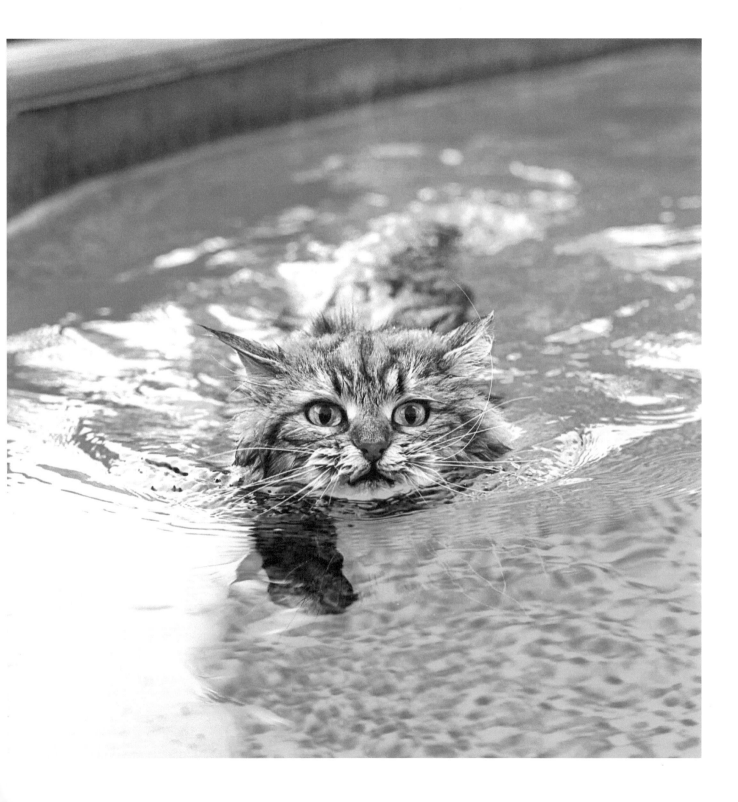

Retrato de un Sphynx canadiense
@Sun Lovage via Canva

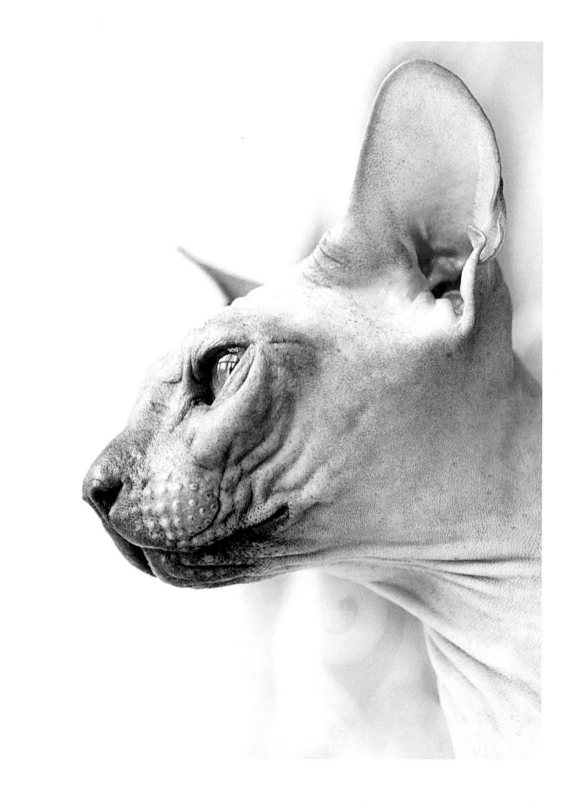

Gatito sobre una alfombra de hojas amarillas
@Kichigin via Canva

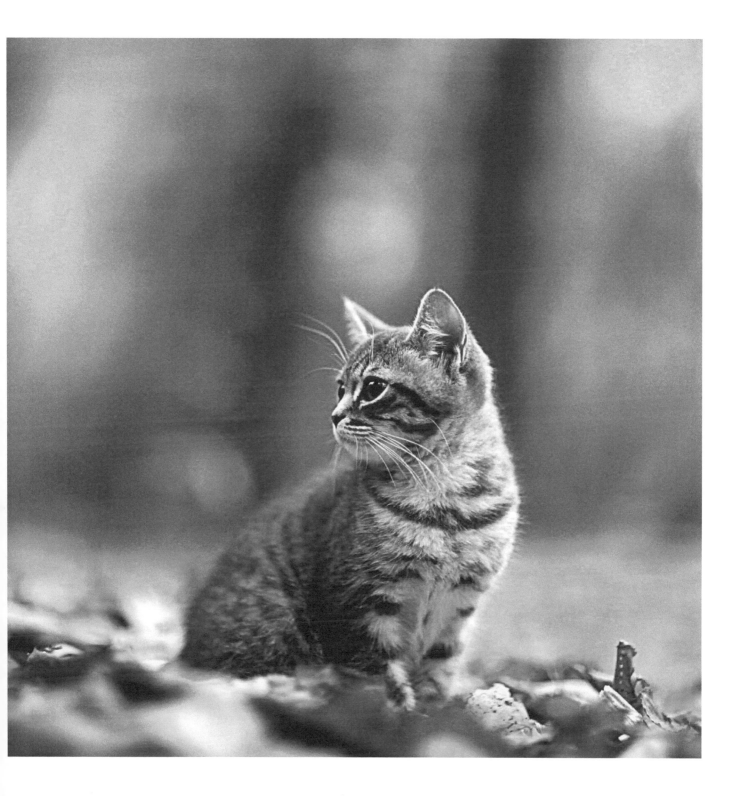

Retrato en primer plano de un gato doméstico marrón
@BreakingTheWalls via Canva

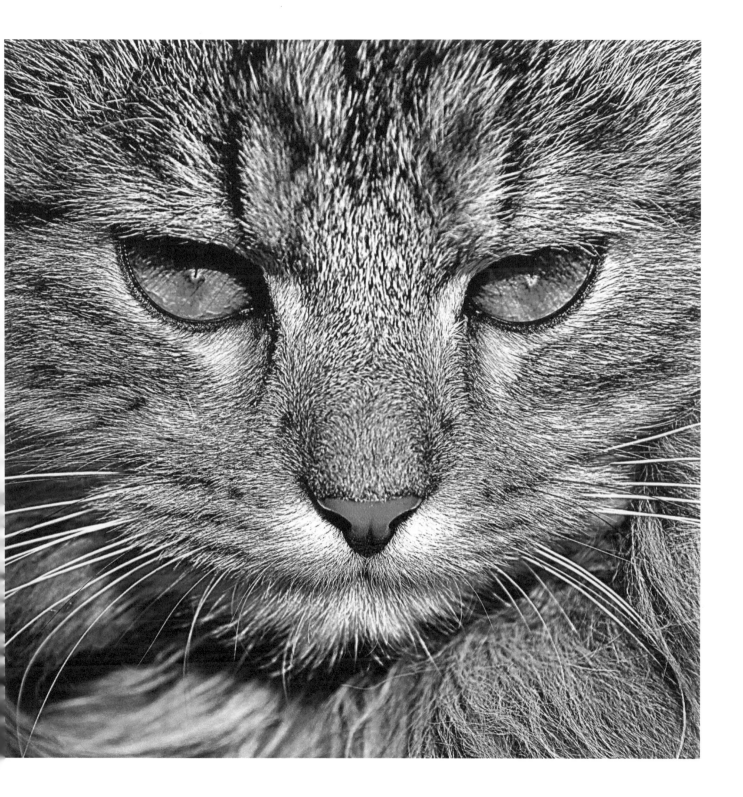

Gato de Bengala doméstico
@Mats Andersson di Getty Images via Canva

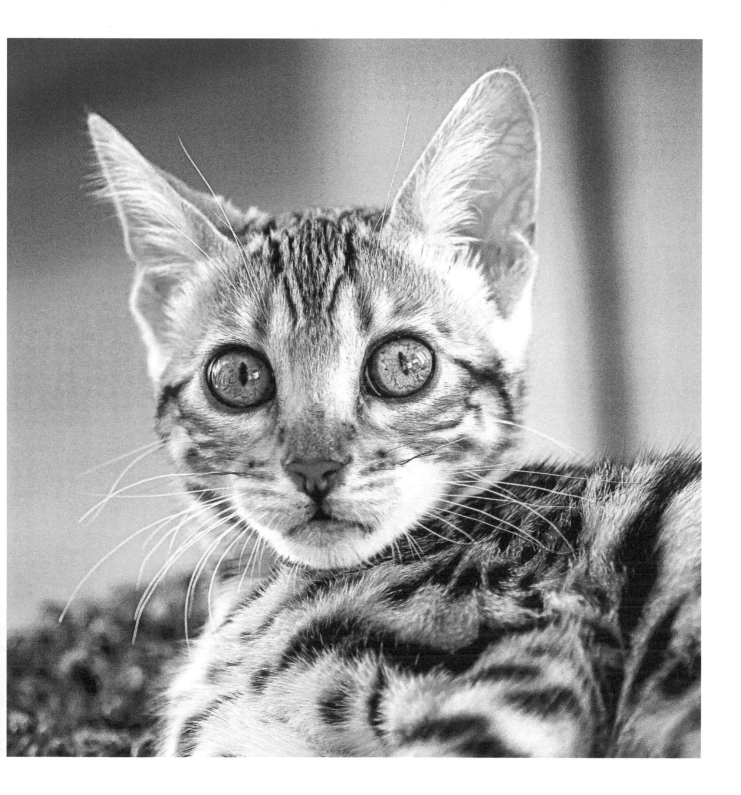

Un gato Devon Rex sentado en una almohada
@gunnargren via Canva

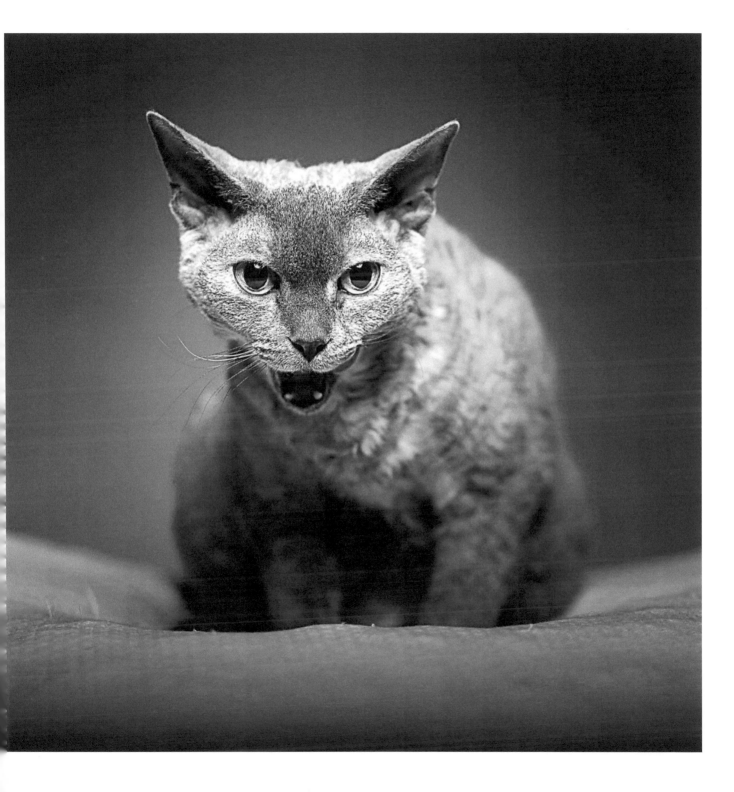

Gato al acecho en la hierba
@m.kucova via Canva

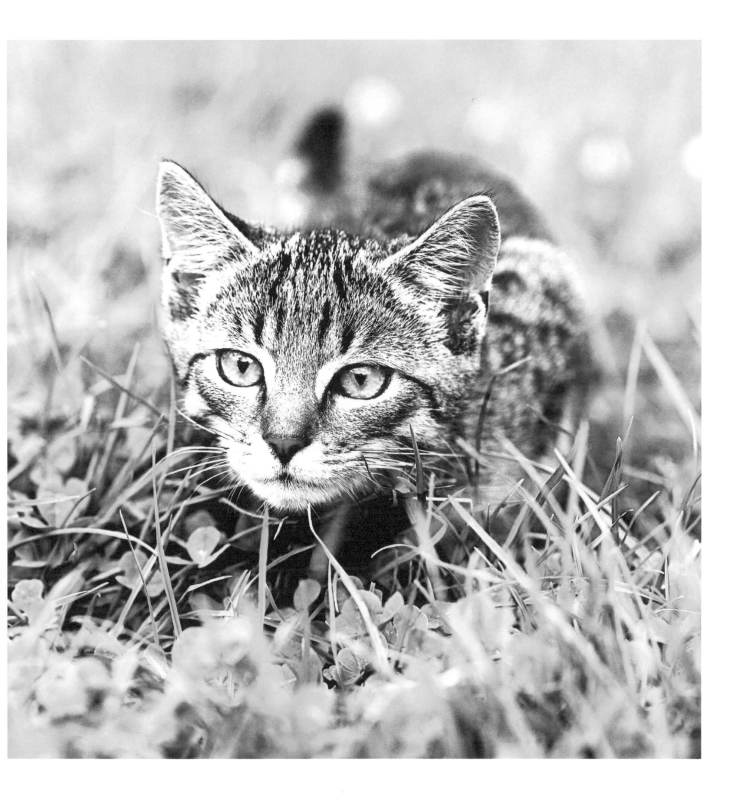

Gato callejero independiente
@Joaquín Corbalán via Canva

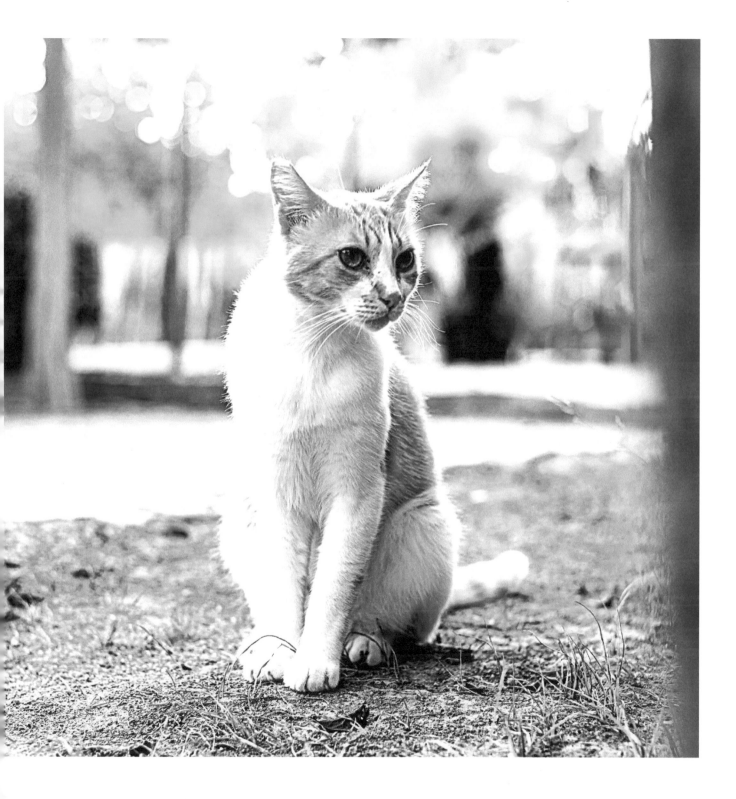

Retrato de gatos callejeros sin hogar
@berkay08 via Canva

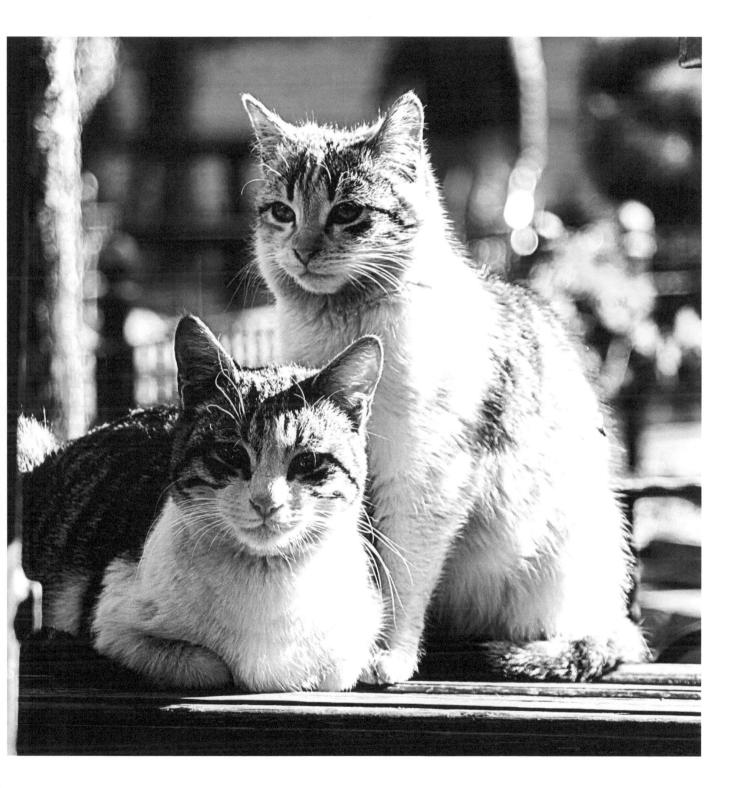

Retrato en primer plano del Gato de Pallas (El Manul)
@BreakingTheWalls via Canva

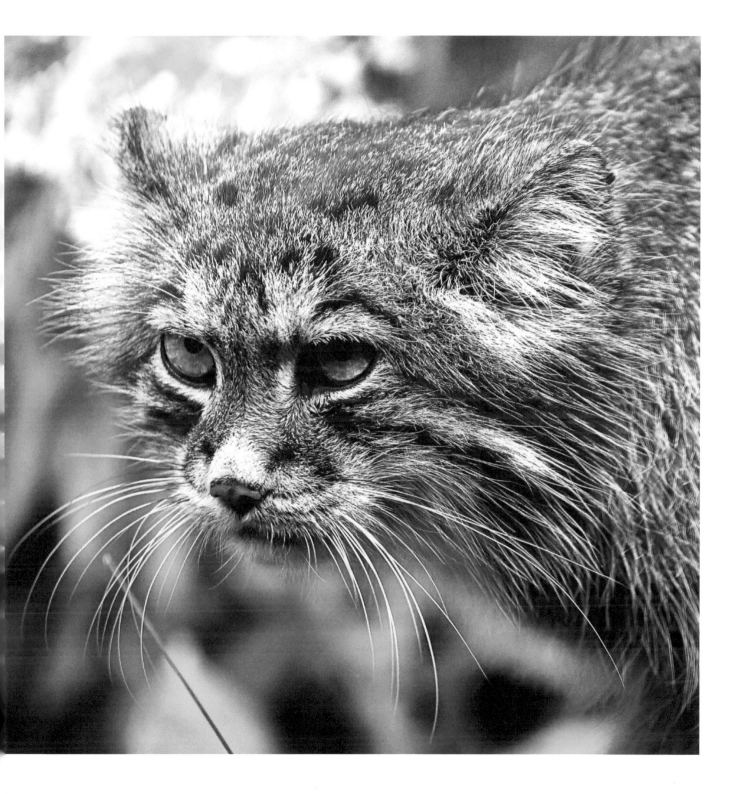

Gatito divertido

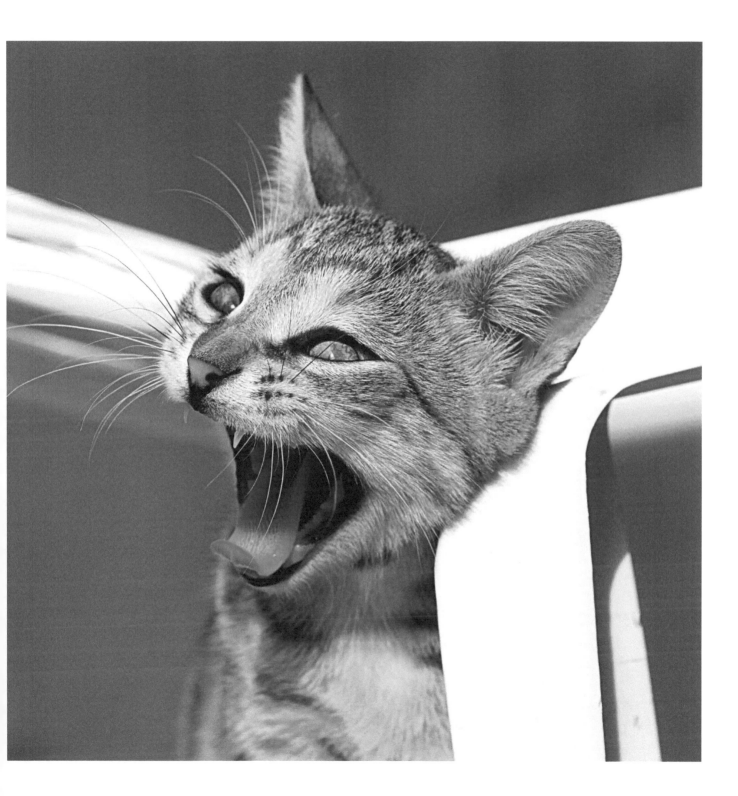

Gatito de 6 semanas que parece sonreír a la vida

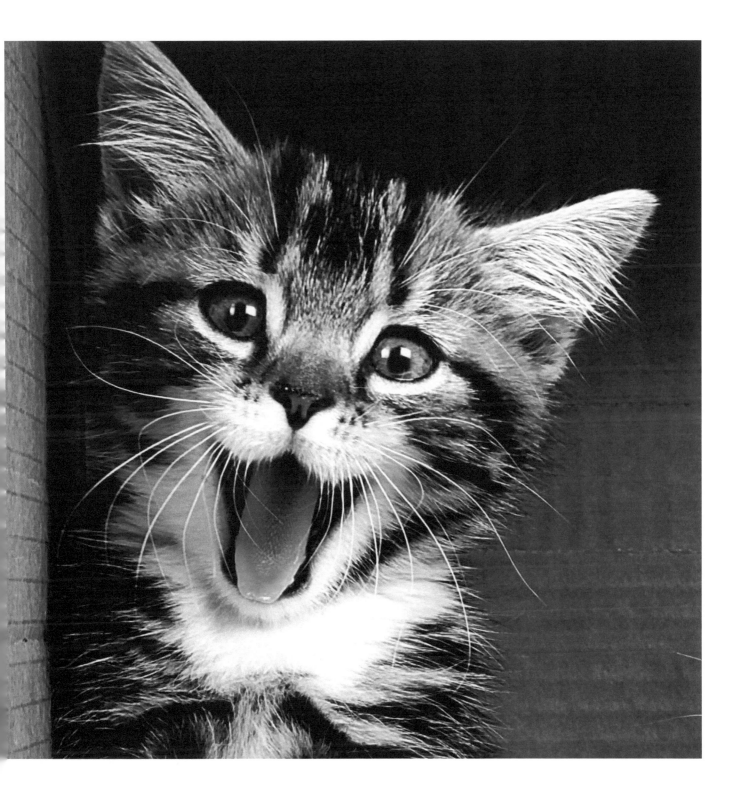

Hermosa gata Maine Coon
@Jackson Stock Photography via Canva

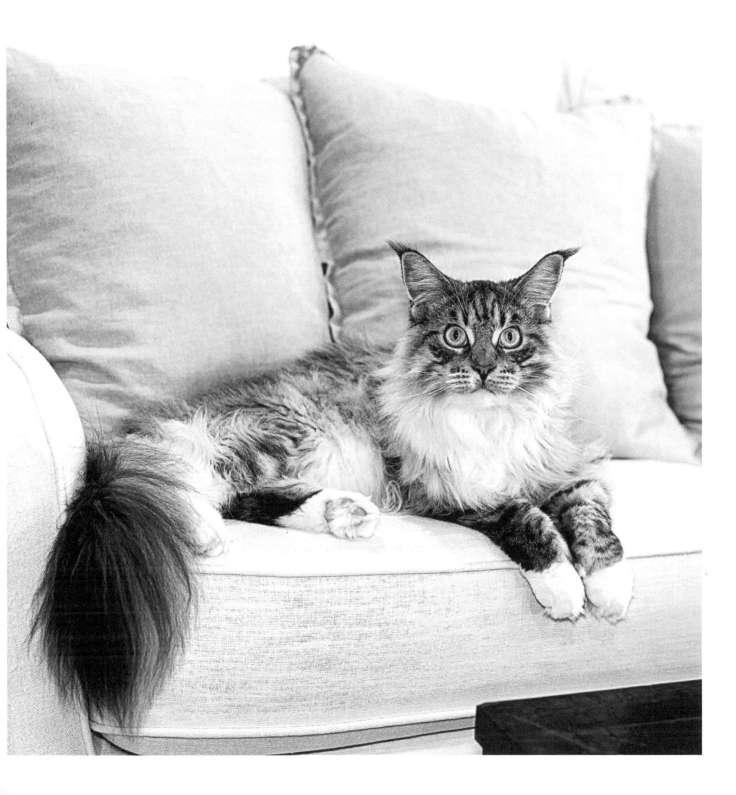

Retrato de un hermoso gato negro
@Vesna Kniznar / 500px da Getty Images via Canva

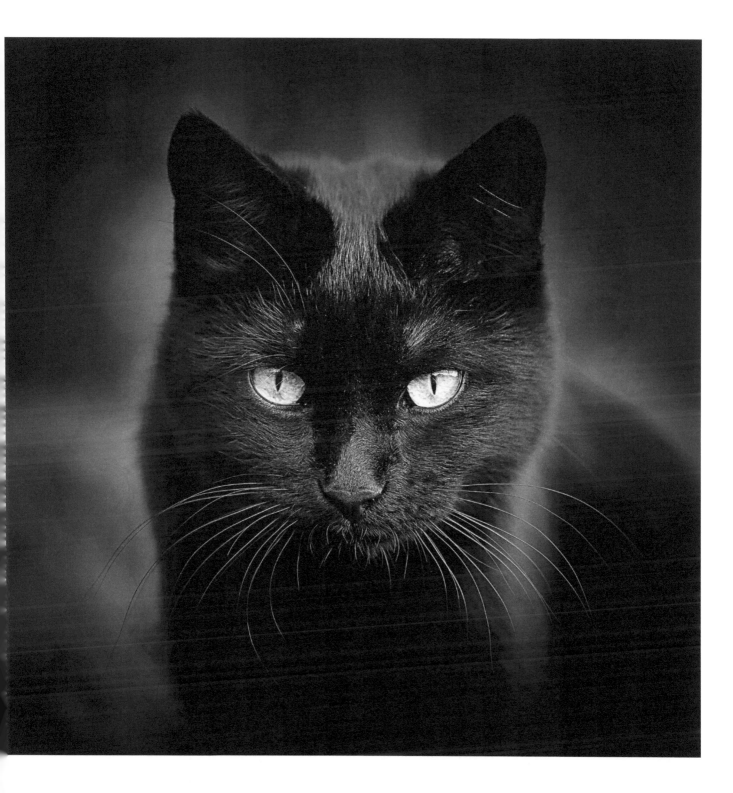

Retrato de un gato de los bosques de Noruega

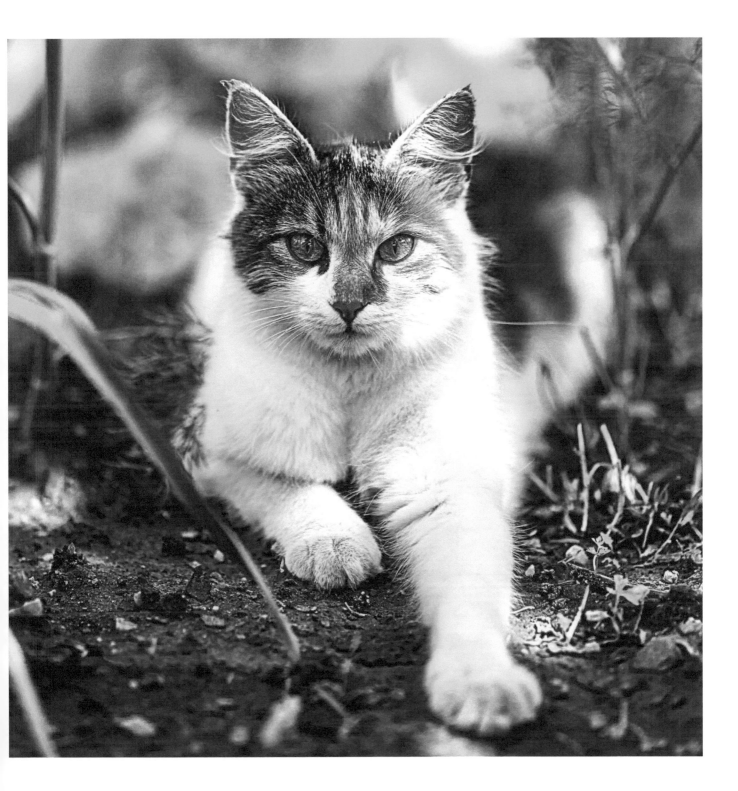

Retrato en primer plano de un gato siberiano de ojos verdes

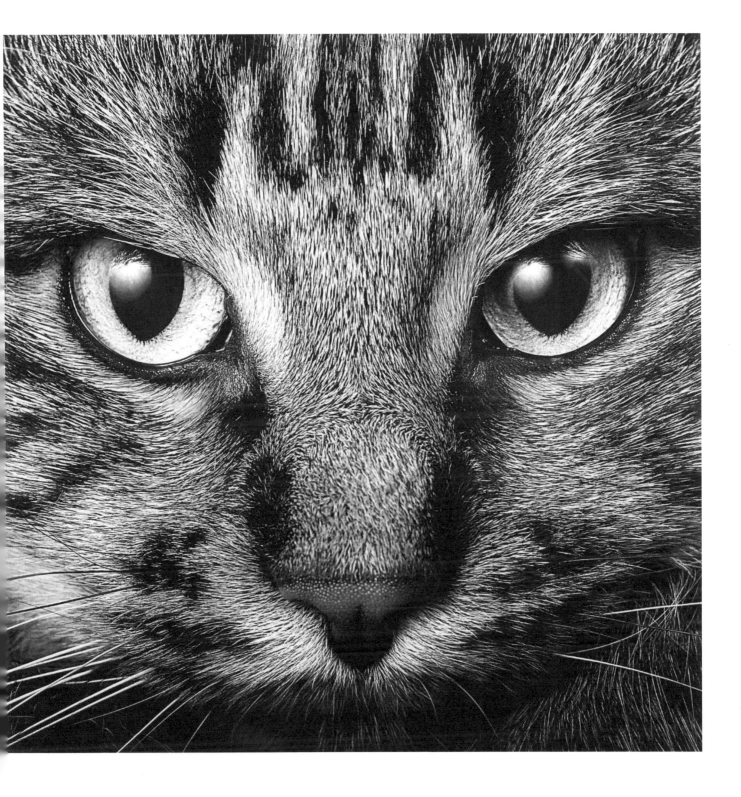

Gato de pelaje gris y ojos naranjas
@frimufilms via Canva

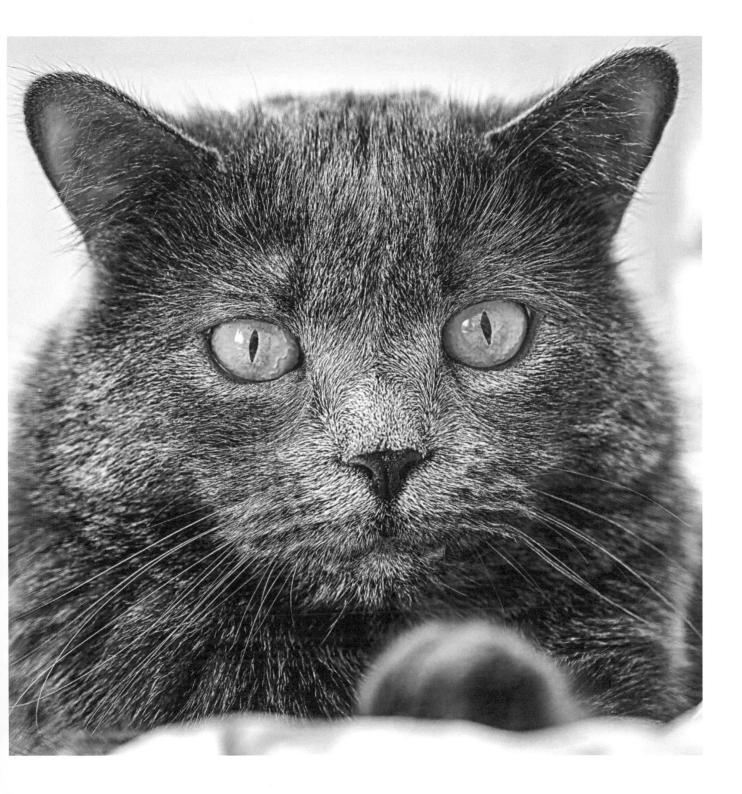

Precioso gato de ojos azules
@Esin Deniz di Getty Images via Canva

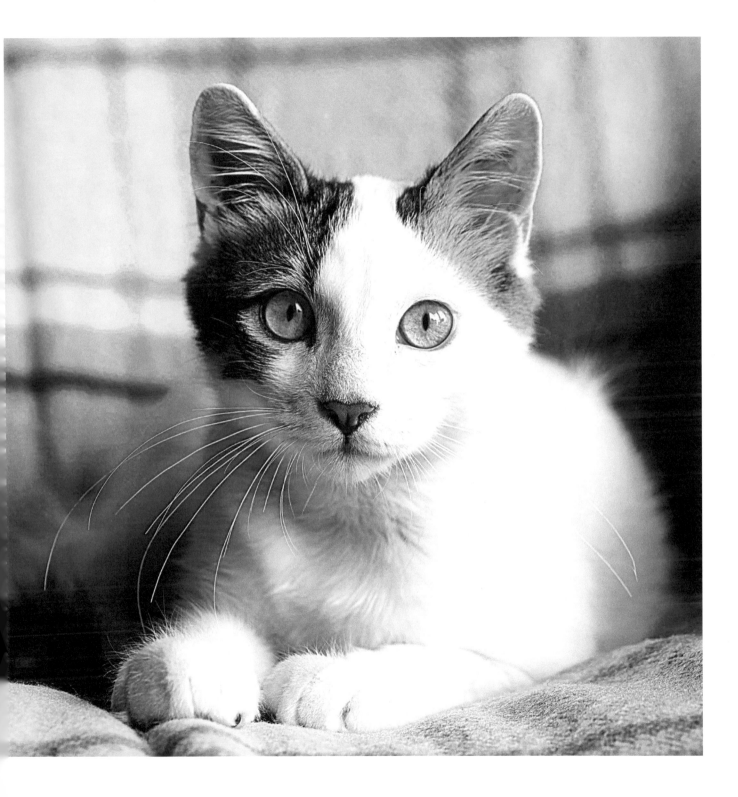

Retrato de un gato doméstico adulto
@Kamchatka via Canva

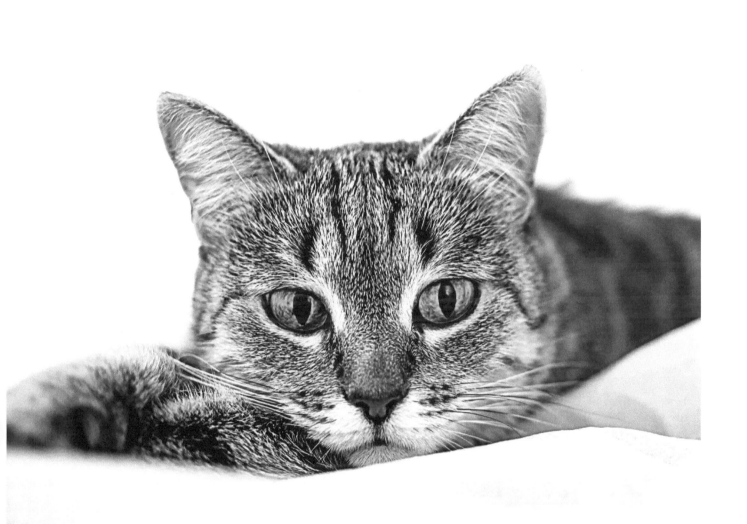

Retrato en primer plano de un hermoso y somnoliento gato pelirrojo
@nikolaykrauz via Canva

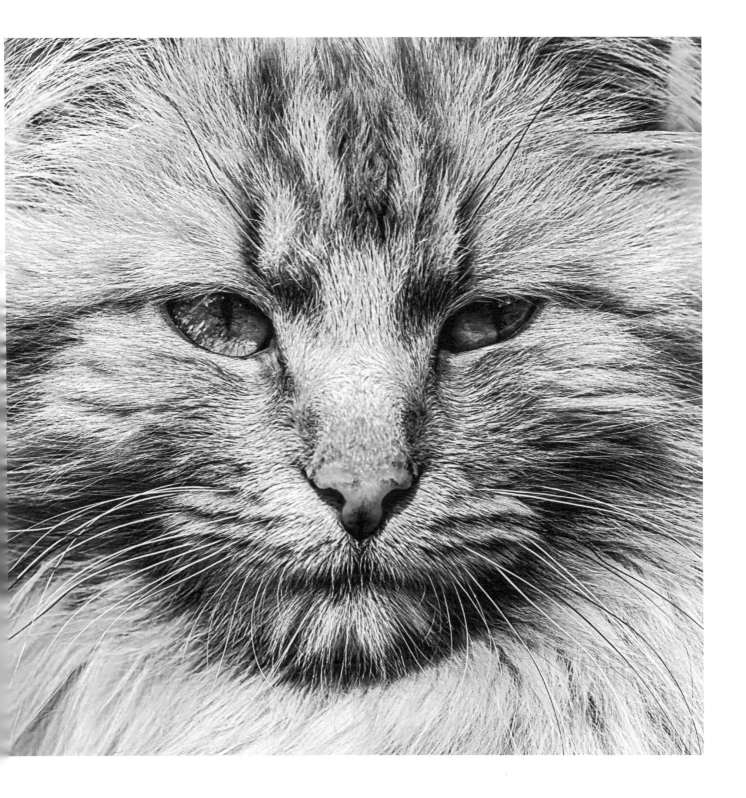

Primer plano de un gato negro con mirada atenta
@Annette Shaff via Canva

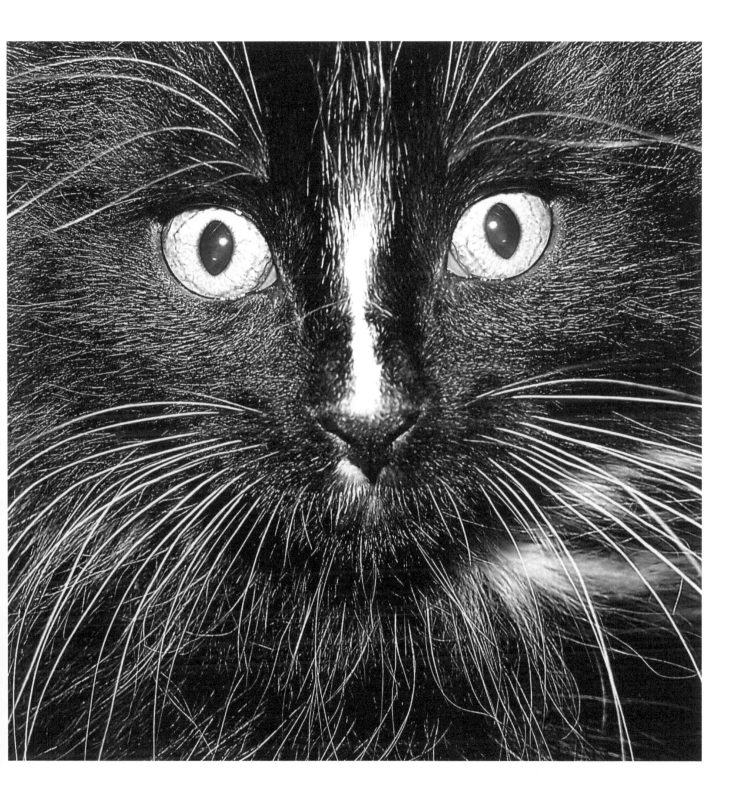

Tres gatitos atigrados

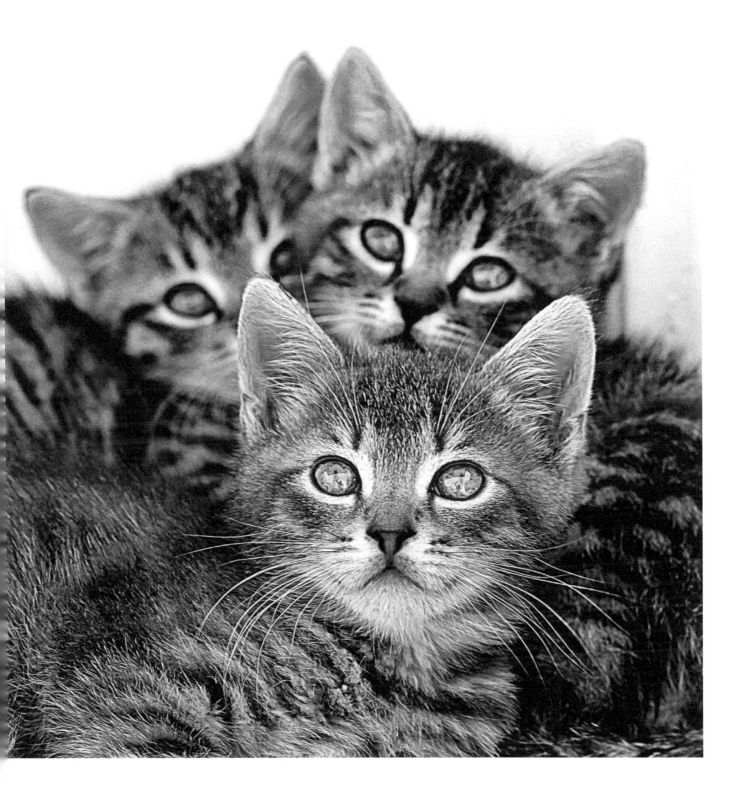

Gato de ojos verdes tumbado en la hierba
@Tarau di Getty Images via Canva

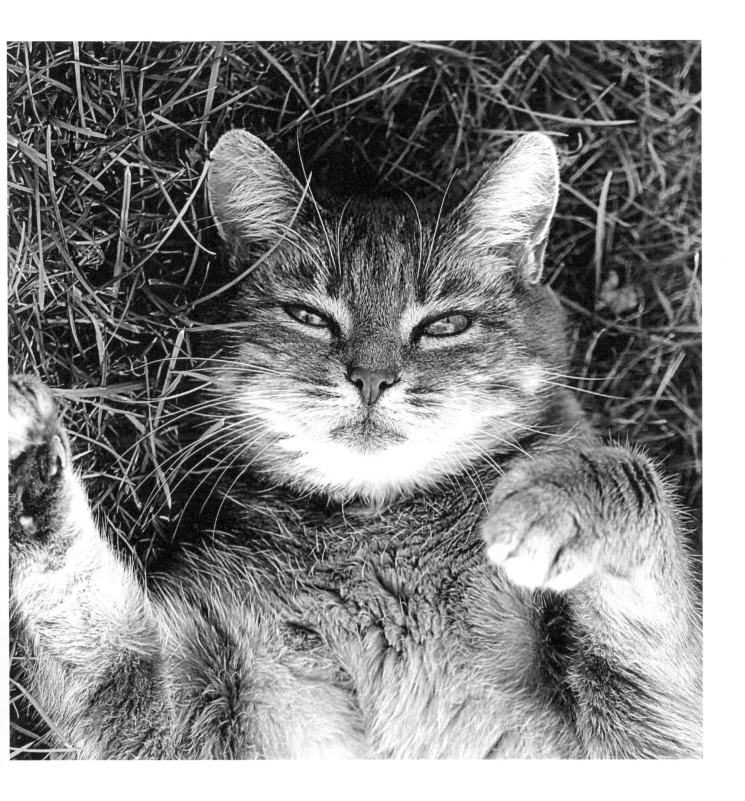

Primer plano de un gato mirando a su alrededor
@tonyoquias di Getty Images via Canva

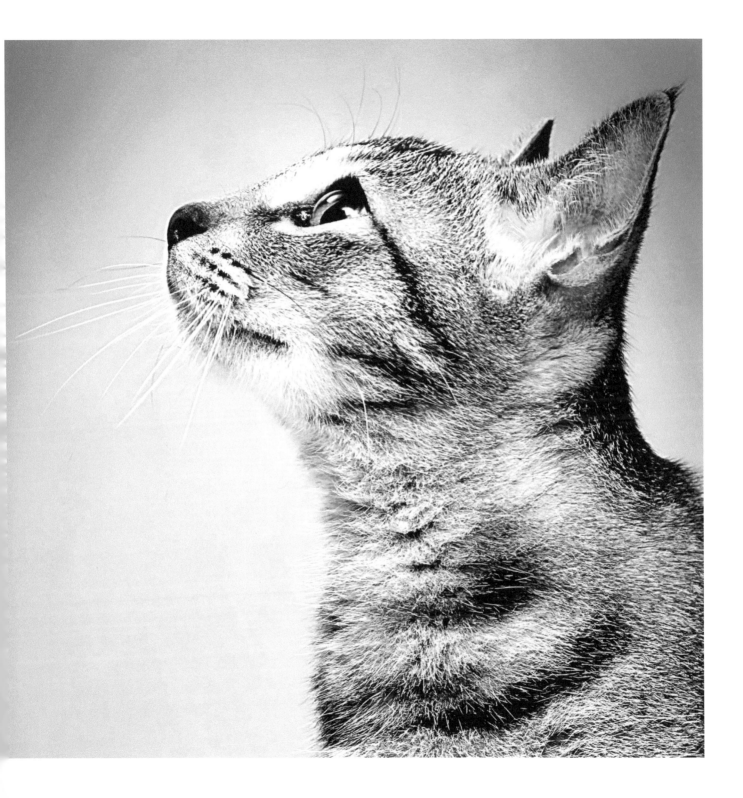

Gato en el alféizar de la ventana
@Aleshyn Andrei via Canva

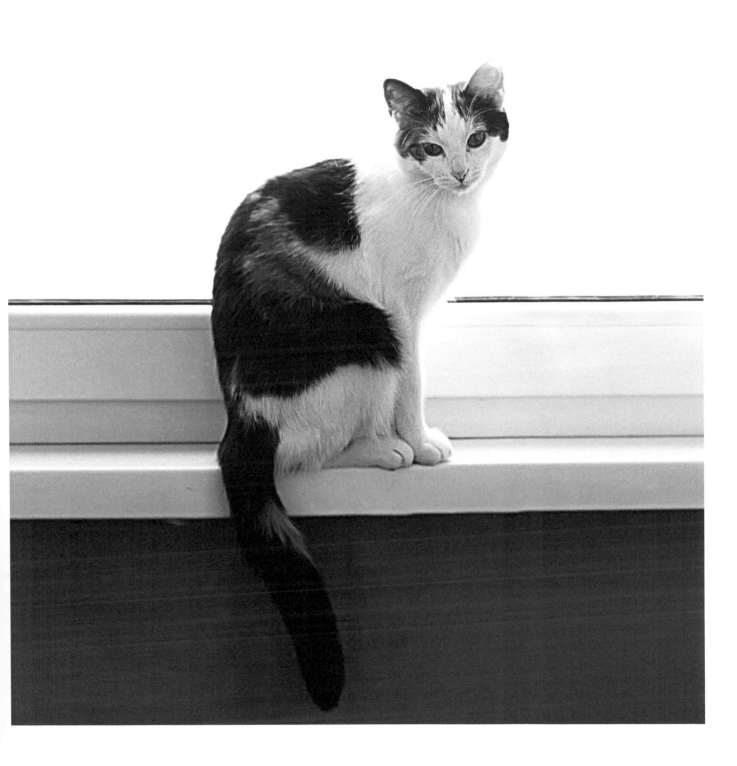

Un gato en una casa antigua

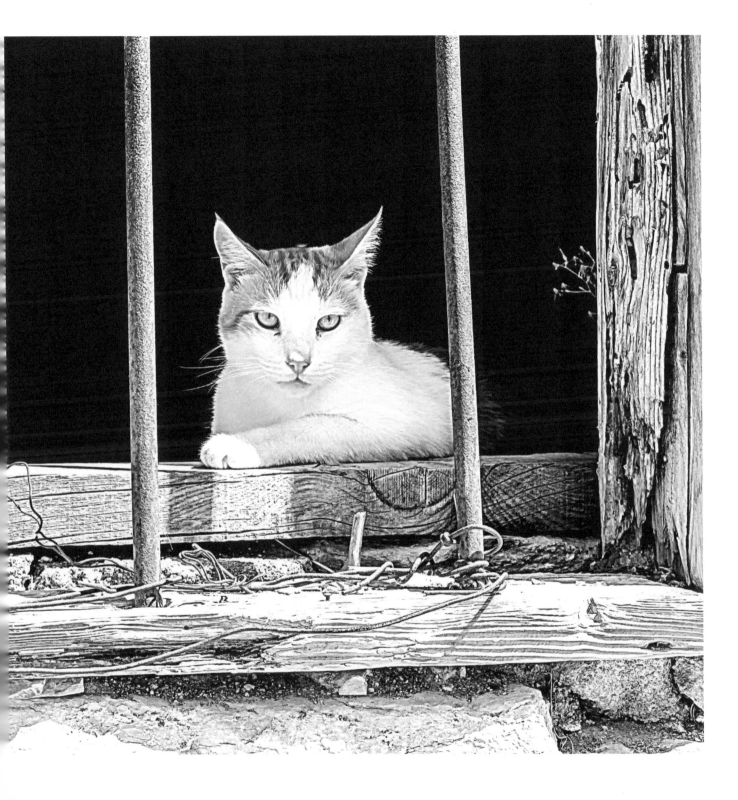

Un gato y una vieja pared

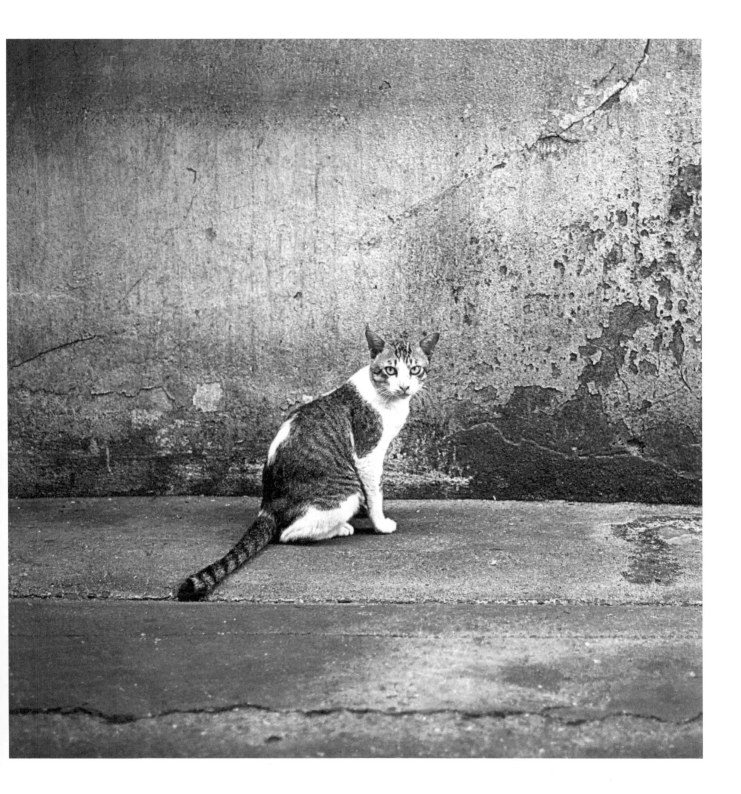

Retrato de un gatito en blanco y negro
@graffoto8 di Getty Images via Canva

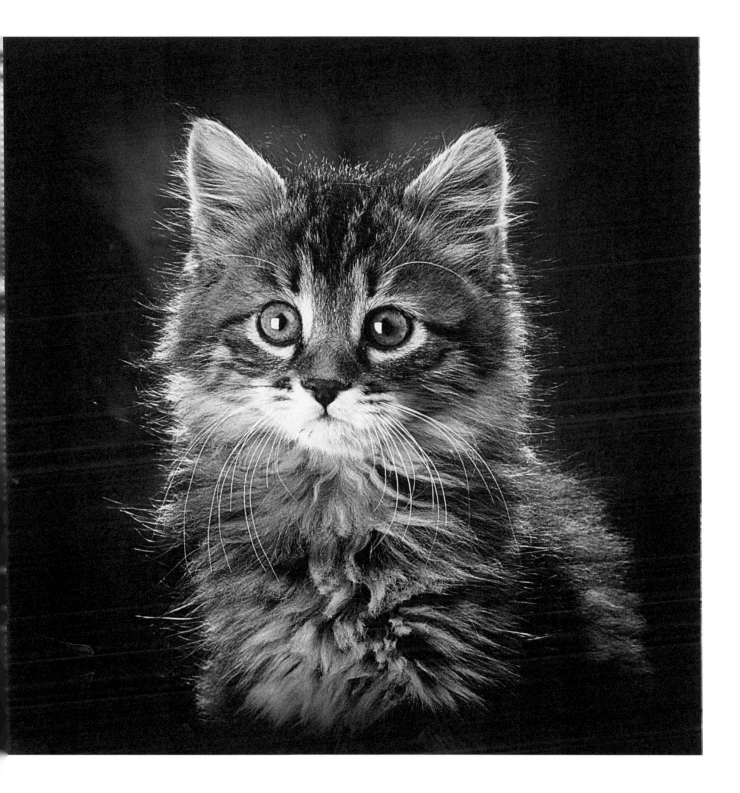

Hermoso y joven gato Maine Coon

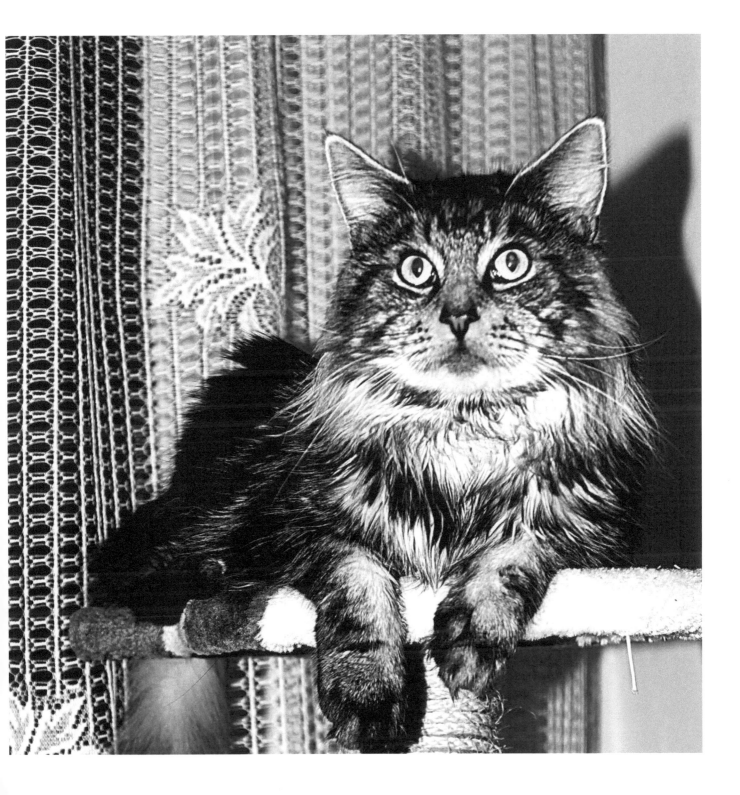

Retrato de un gato blanco con ojos varicolores
@autore sconosciuto via Canva

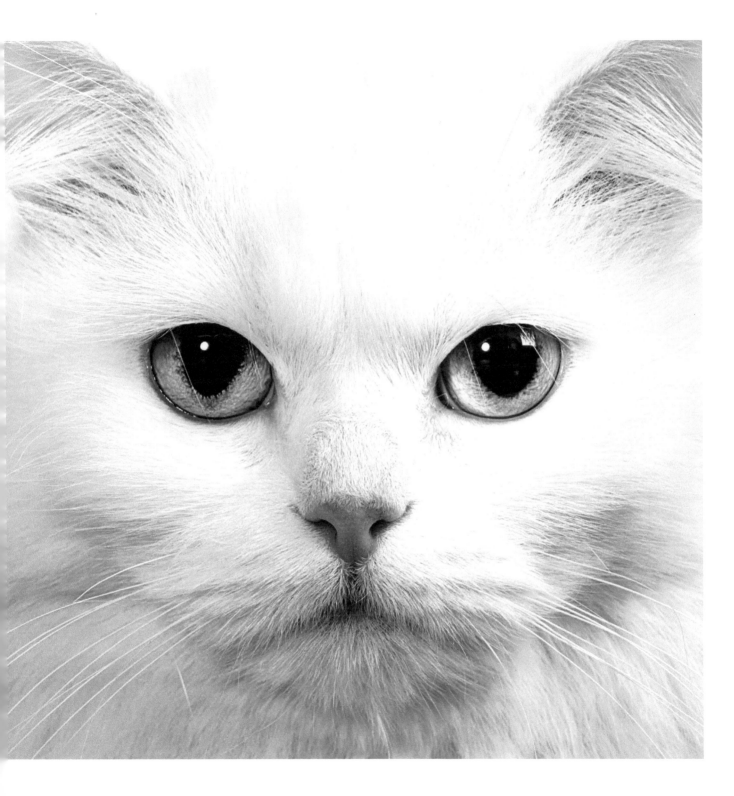

Gato anciano de pelo largo gris con ojos amarillos
@sjallenphotography by Getty Images Pro via Canva

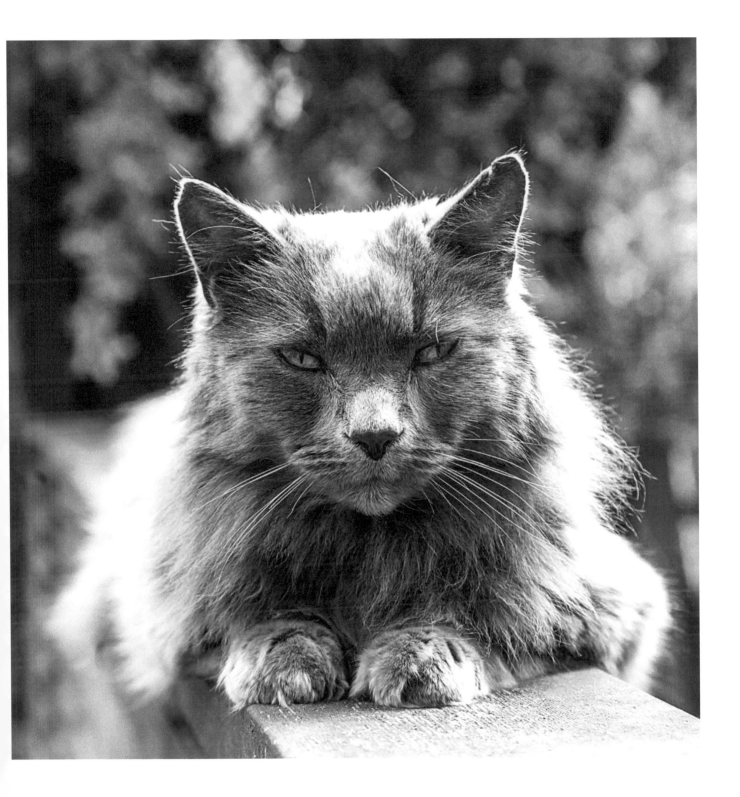

El gato azul de Rusia

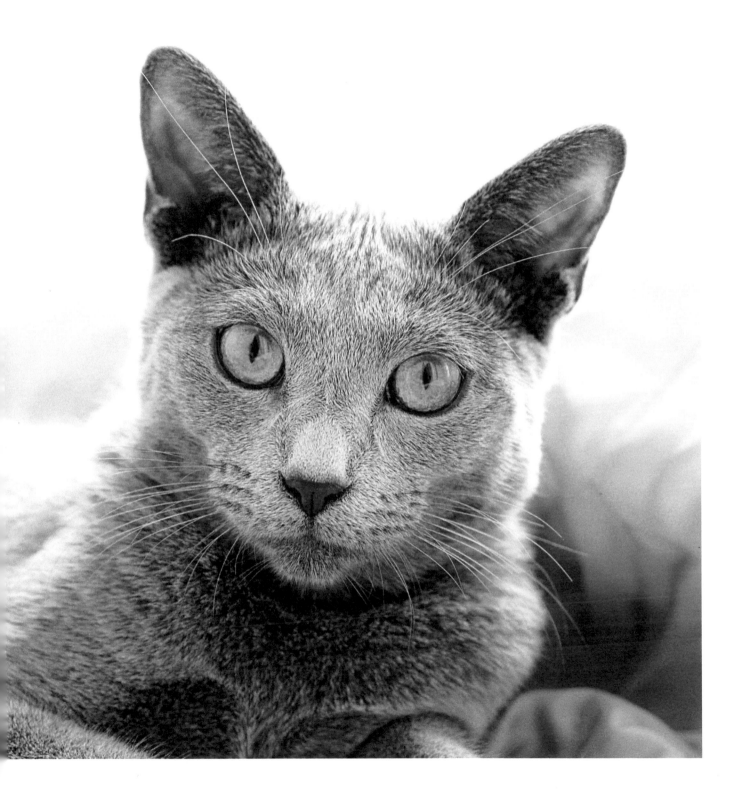

Gato oriental de pelo corto
@Gorlov da Getty Images via Canva

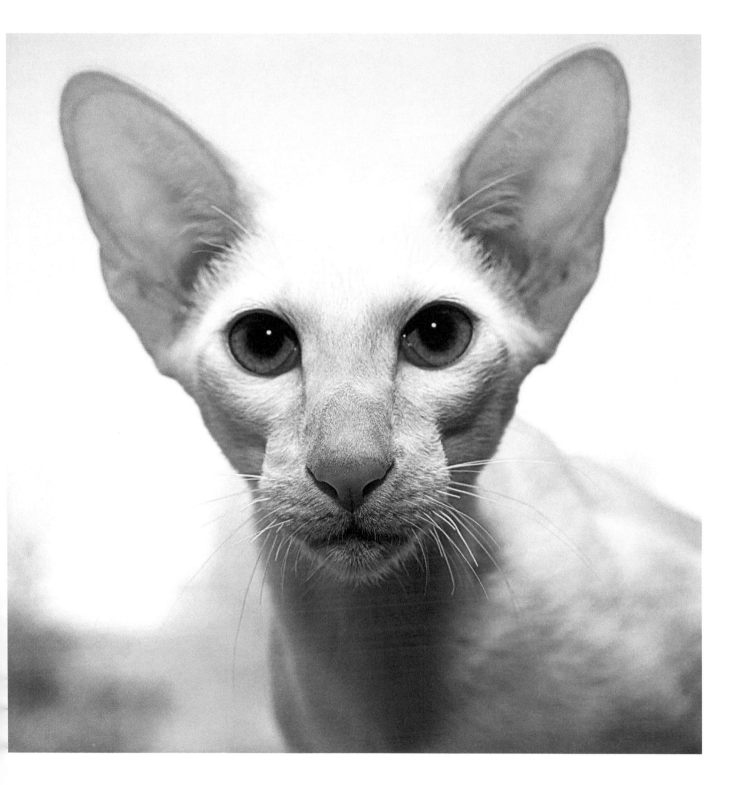

SOBRE LAS FOTOGRAFÍAS

No es fácil encontrar fotografías tan significativas que puedan formar un bonito álbum de fotos. Tomas llenas de expresión, que a veces inspiran asombro, a veces serenidad o diversión. Un derroche de emociones a partir de una simple fotografía que convierte un momento en un recuerdo eterno. Me gustaría dar las gracias a los autores de las fotografías, tanto profesionales como aficionados, que lo han hecho posible.

CPSIA information can be obtained
at www.ICGtesting.com
Printed in the USA
LVHW070908060621
689024LV00050B/2511